經典碑帖放大本

趙孟頫行書千字文

孫寶文 編

上海人民美術出版社

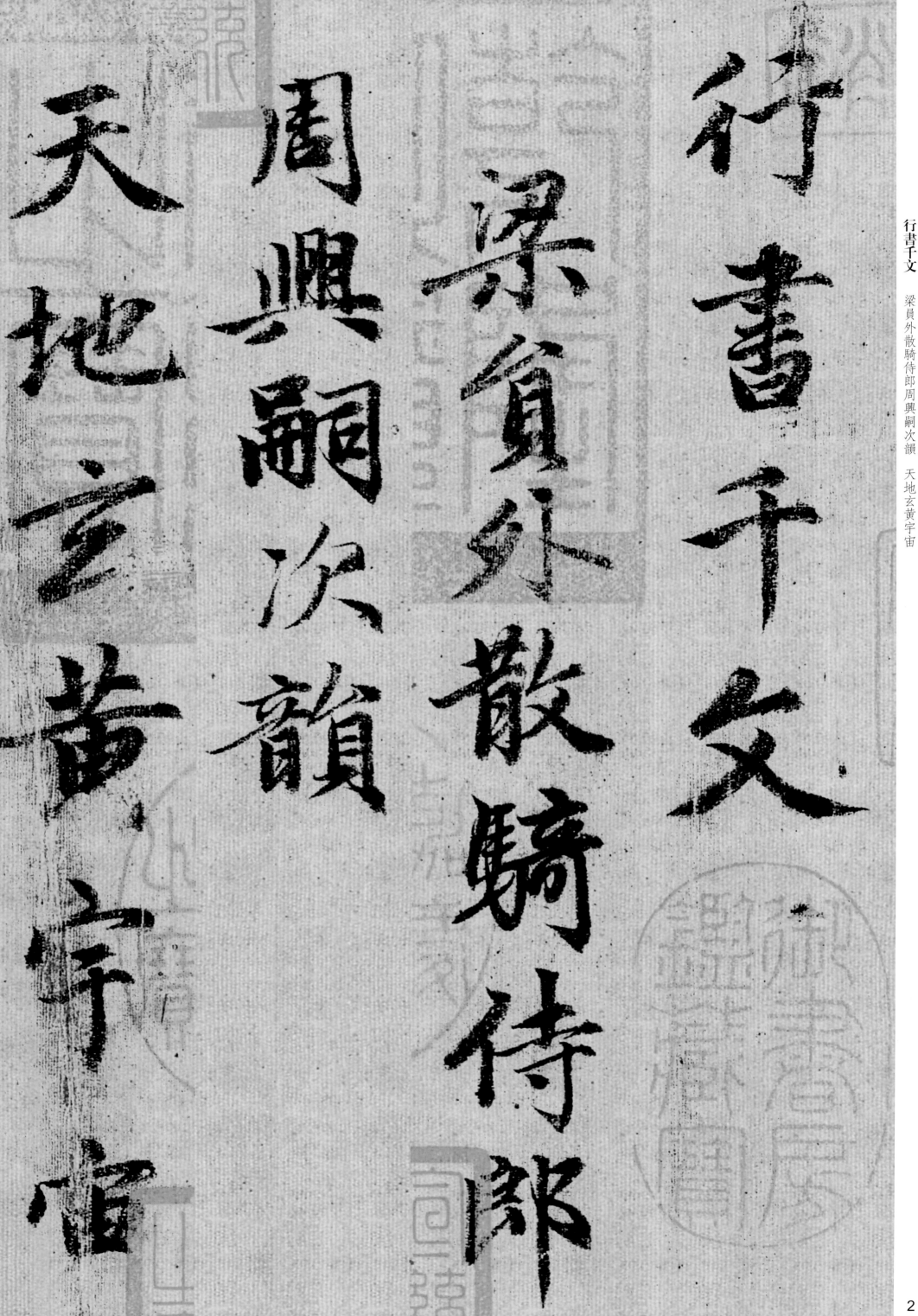

行書千文

梁員外散騎侍郎周興嗣次韻

天地玄黃宇宙

行書千文　梁員外散騎侍郎周興嗣次韻　天地玄黃宇宙

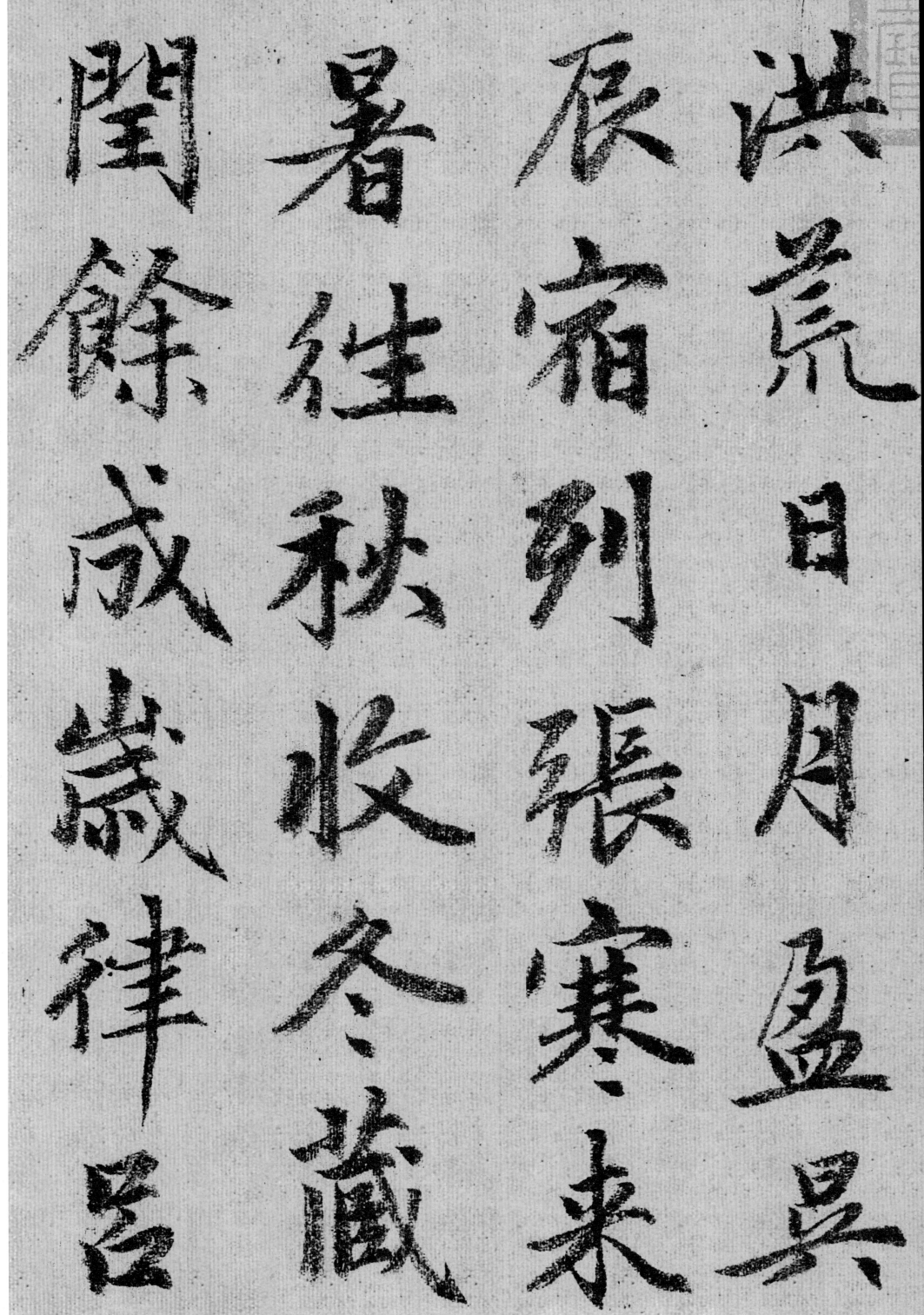

洪荒日月盈昃辰宿列張寒來暑往秋收冬藏閏餘成歲律呂

調陽雲騰致雨

露結爲霜金

麗水玉出崐

翻端巨闕珠

4

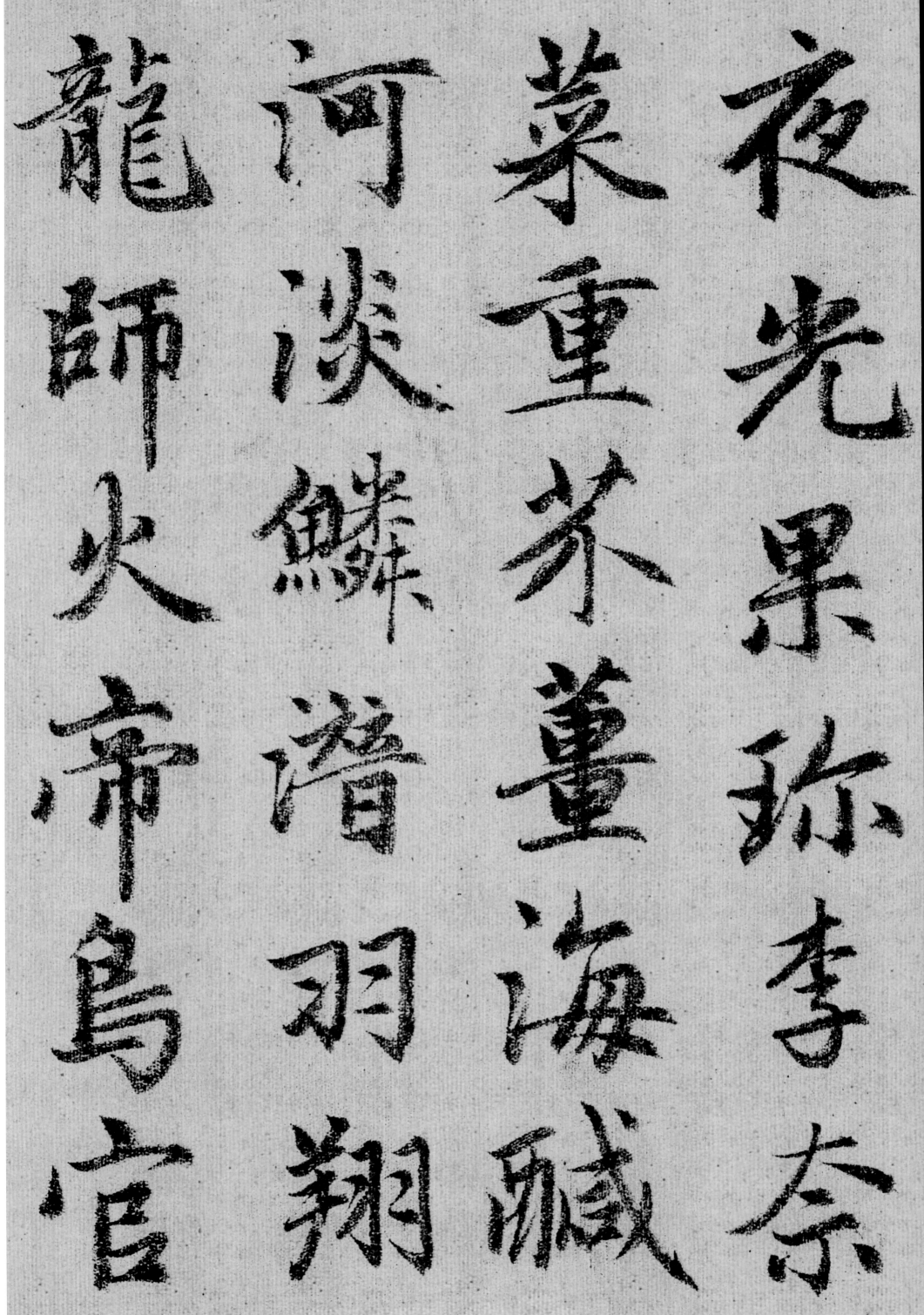

夜光果珍李奈
菜重芥薑海鹹
河淡鱗潛羽翔
龍師火帝鳥官

始制文字，乃服衣裳。推位讓國，有虞陶唐。弔民伐罪，周發

6

殷湯坐朝問道

垂拱平章愛育

黎首臣伏戎羌

遐邇壹體率賓

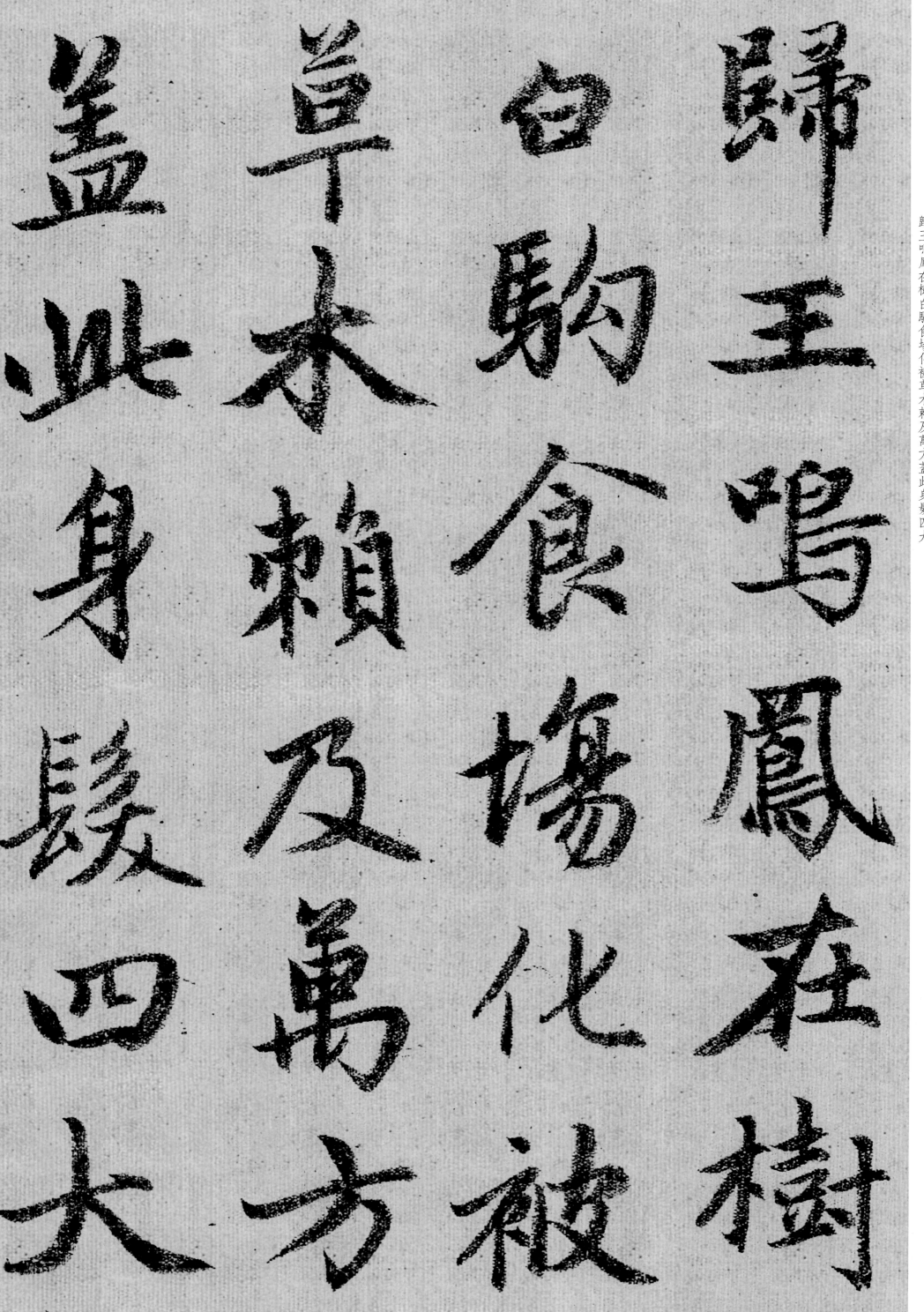

蓋此身髮　草木賴及　白駒食場　歸王鳴鳳

四大　　萬方　化被　在樹

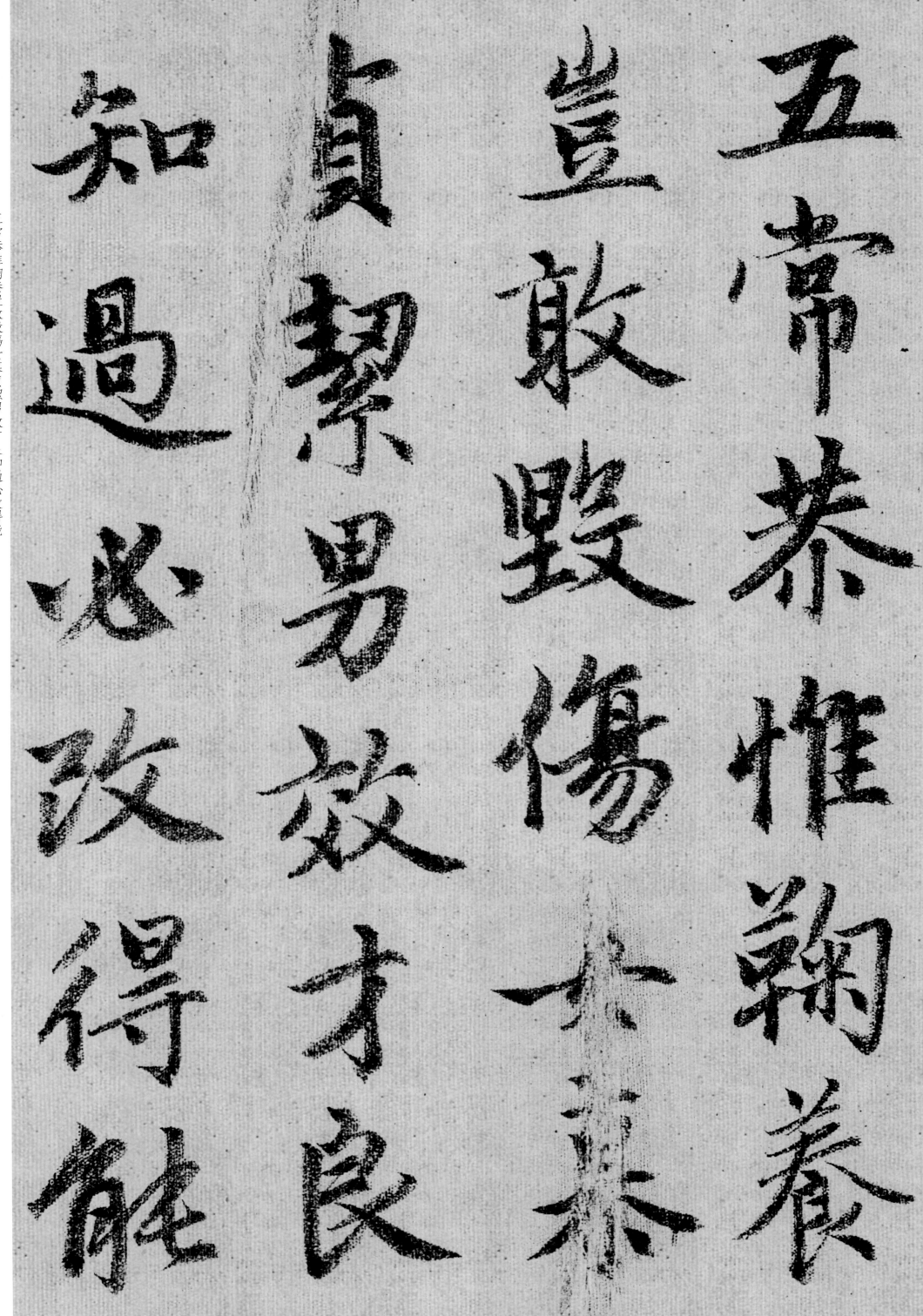

五常恭惟鞠養豈敢毀傷女慕貞潔男效才良知過必改得能

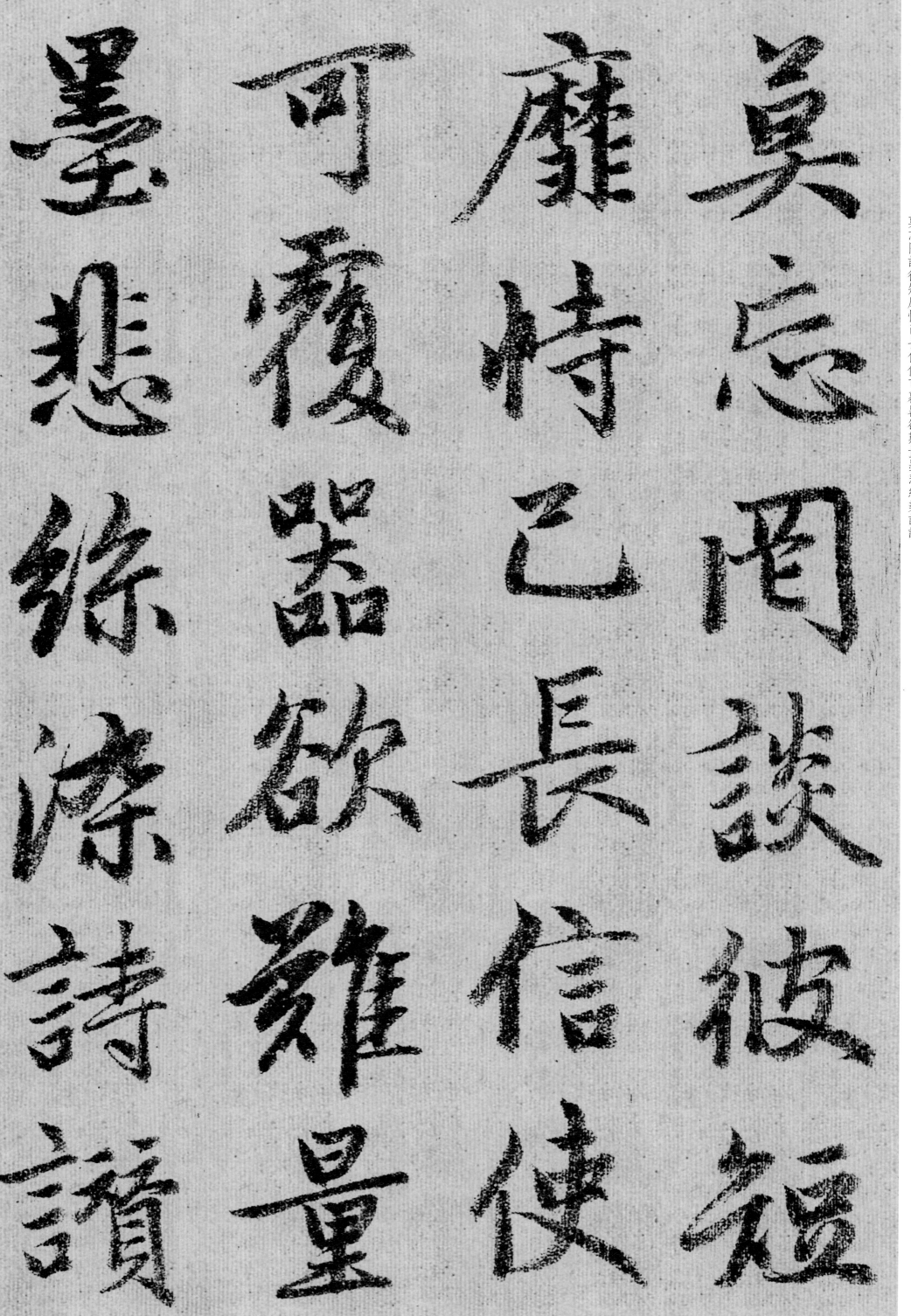

莫忘罔談彼彼短靡恃己長信使可覆器欲難量墨悲絲染詩讚

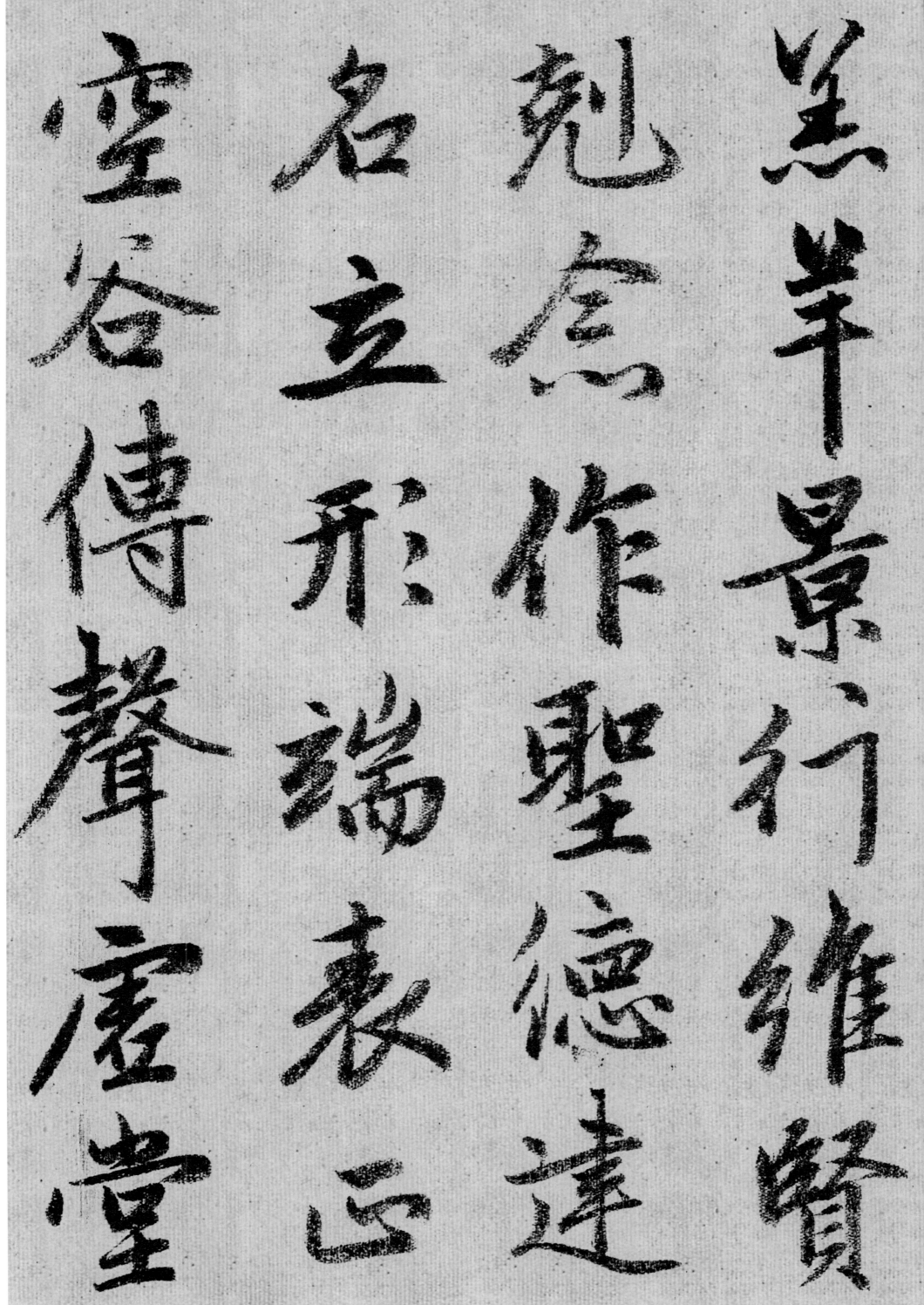

羔羊景行維賢

尅念作聖德建

名立形端表正

空谷傳聲虚堂

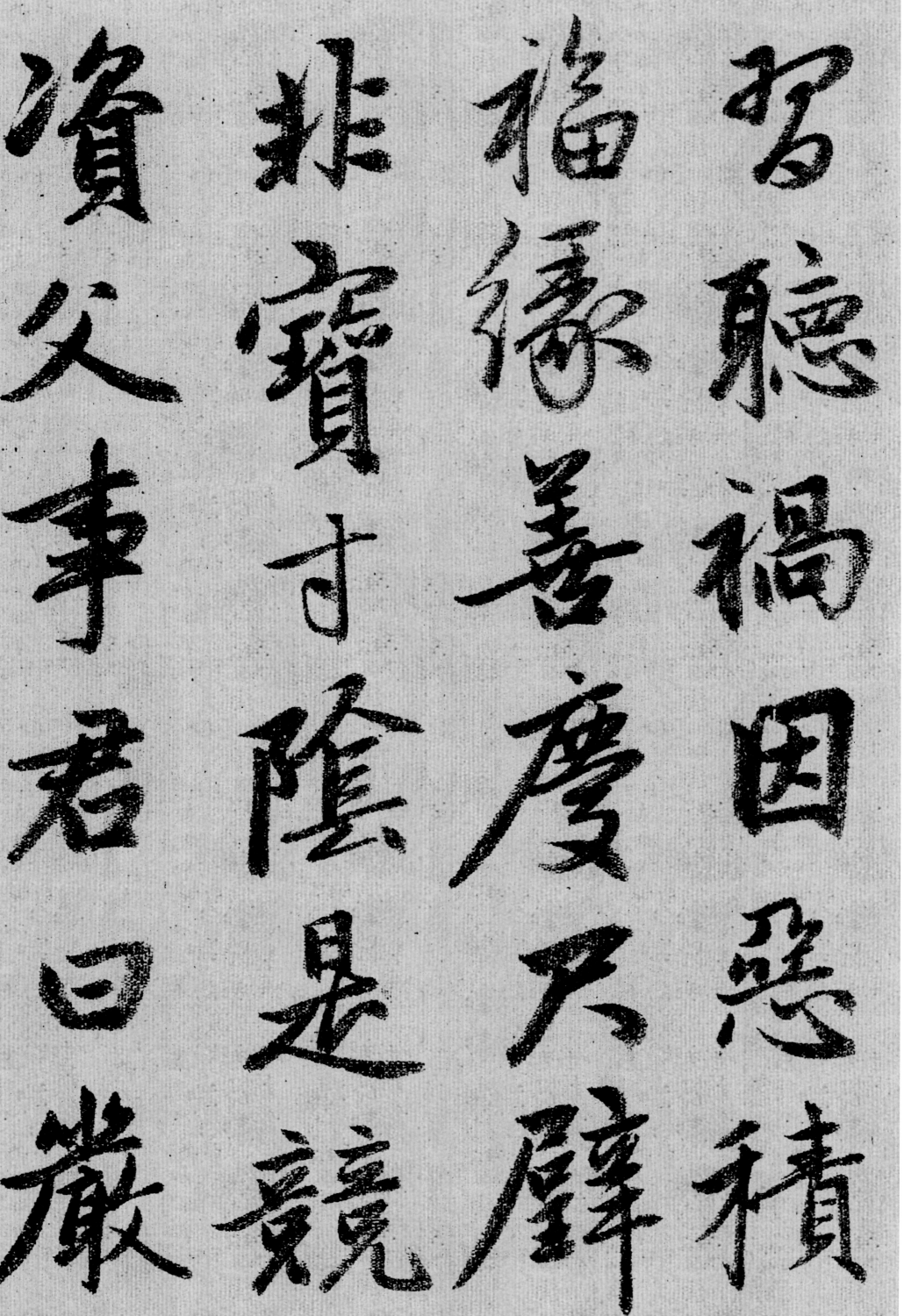

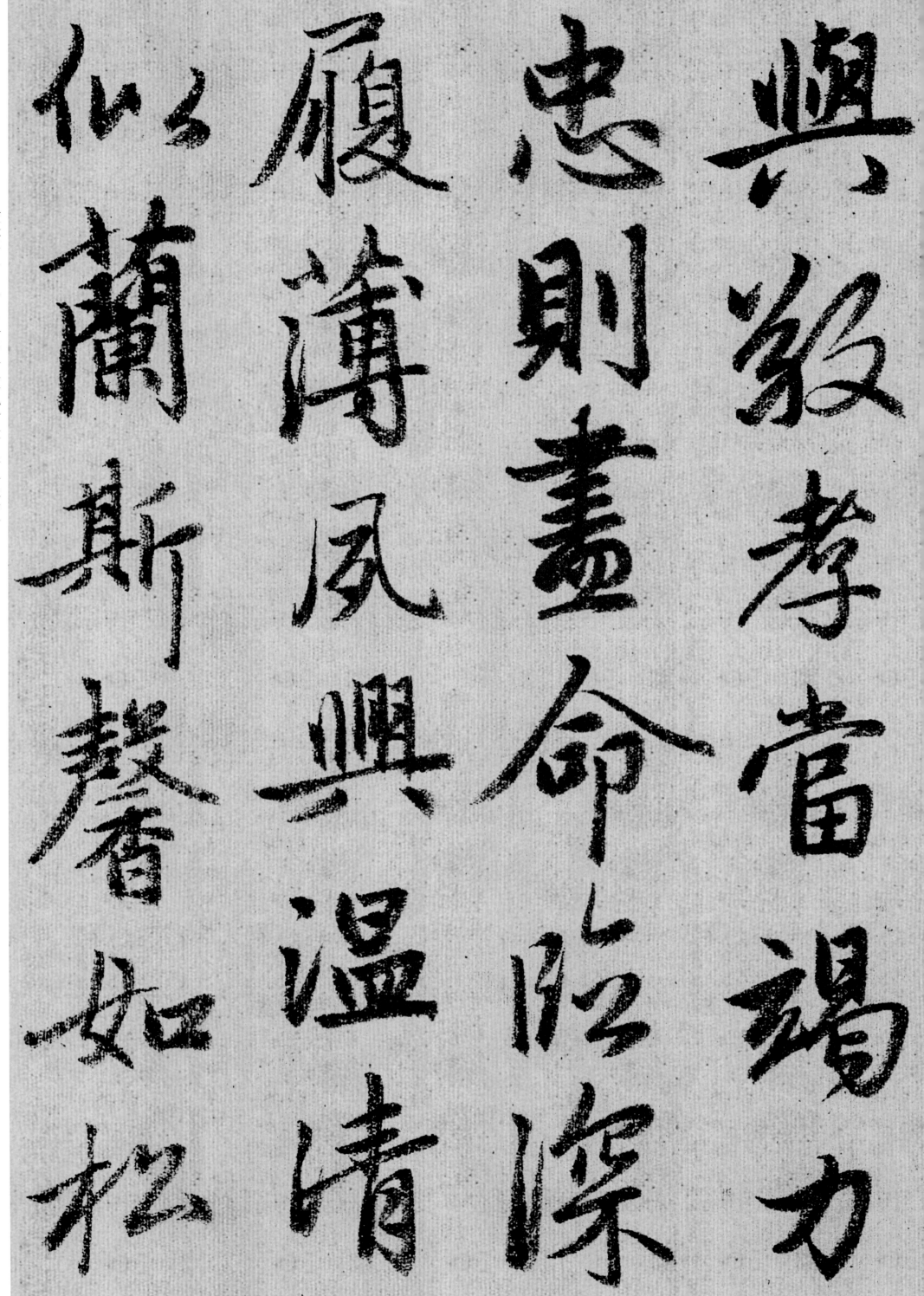

與敬孝當竭力忠則盡命臨深履薄夙興溫凊似蘭斯馨如松

萬　若　淵　之
初　思　澄　盛
誠　言　取　川
義　辭　暎　流
慎　安　容　不
終　定　止　息

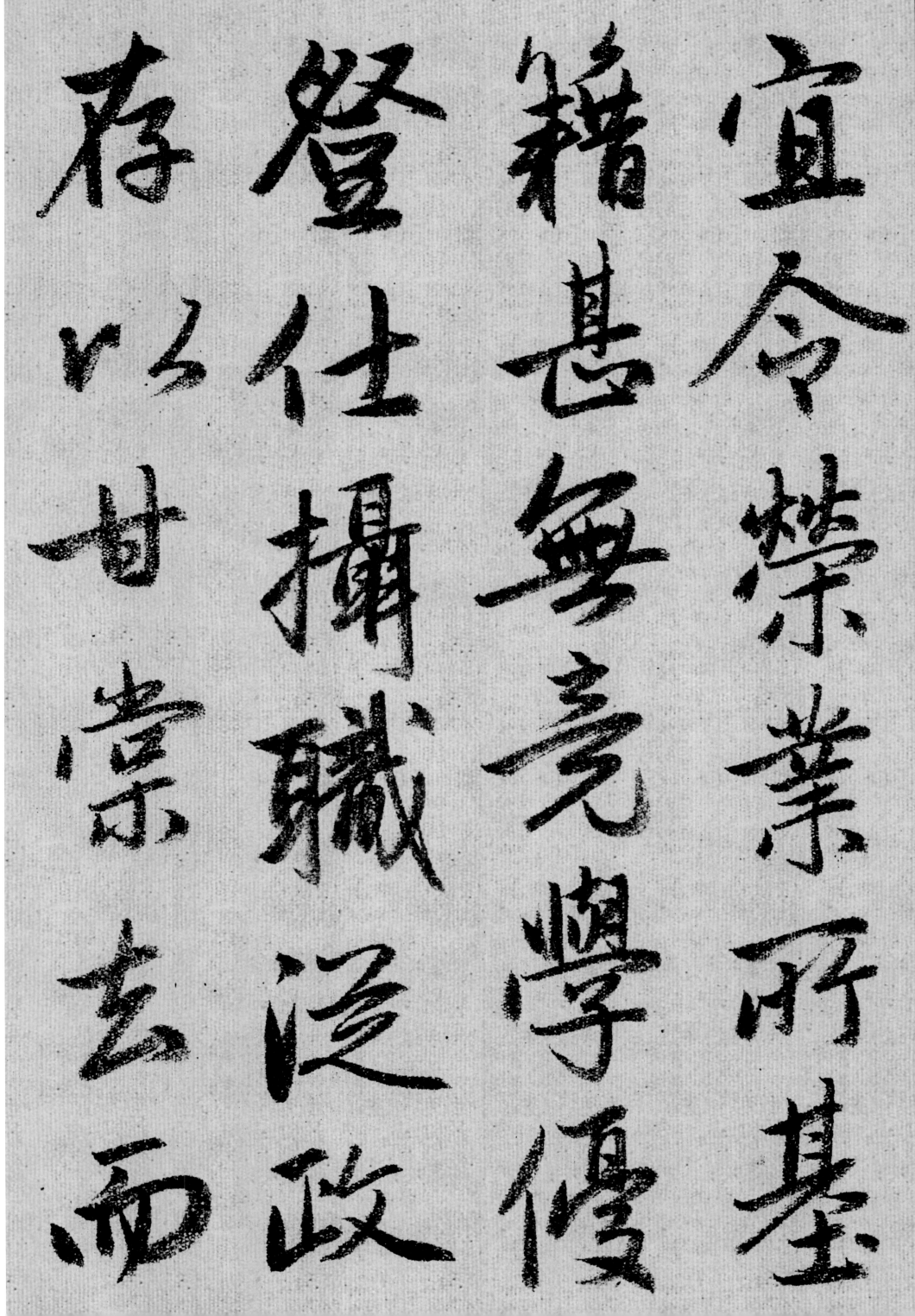

宜令榮業所基籍甚無竟學優登仕攝職從政存以甘棠去而

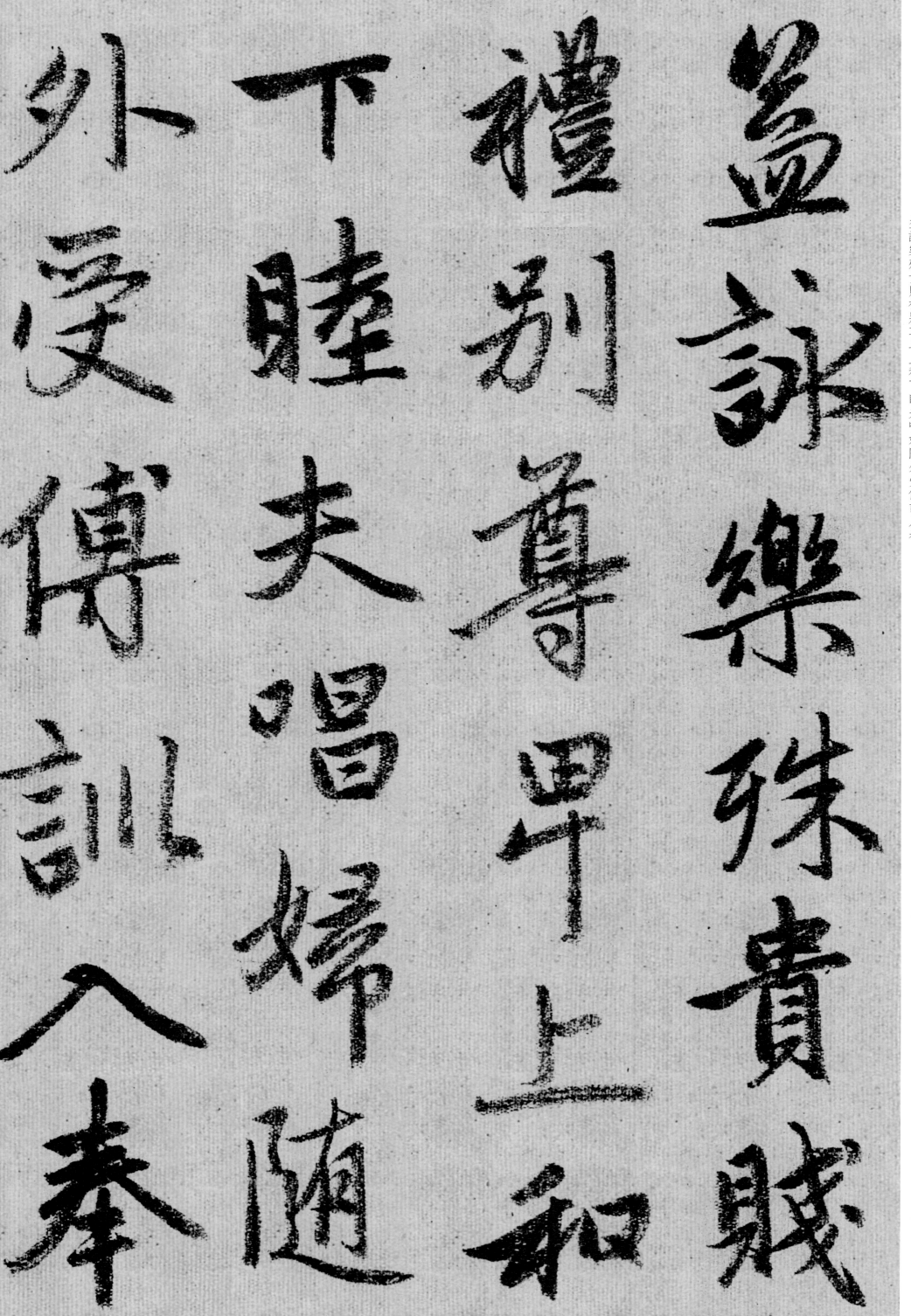

益詠樂殊貴賤禮別尊卑上和下睦夫唱婦隨外受傅訓入奉

16

母儀諸姑

伯叔猶子比兒

孔懷兄弟同氣連枝

交友投分切磨

箴規仁慈隱惻造次弗離節義廉退顚沛匪虧性靜情逸心動

性　廉　遠　箴
靜　退　次　規
情　顚　弗　仁
逸　沛　離　慈
心　匪　節　隱
動　虧　義　惻

神疲守真志滿逐物意移堅持雅操好爵自縻都邑華夏東西

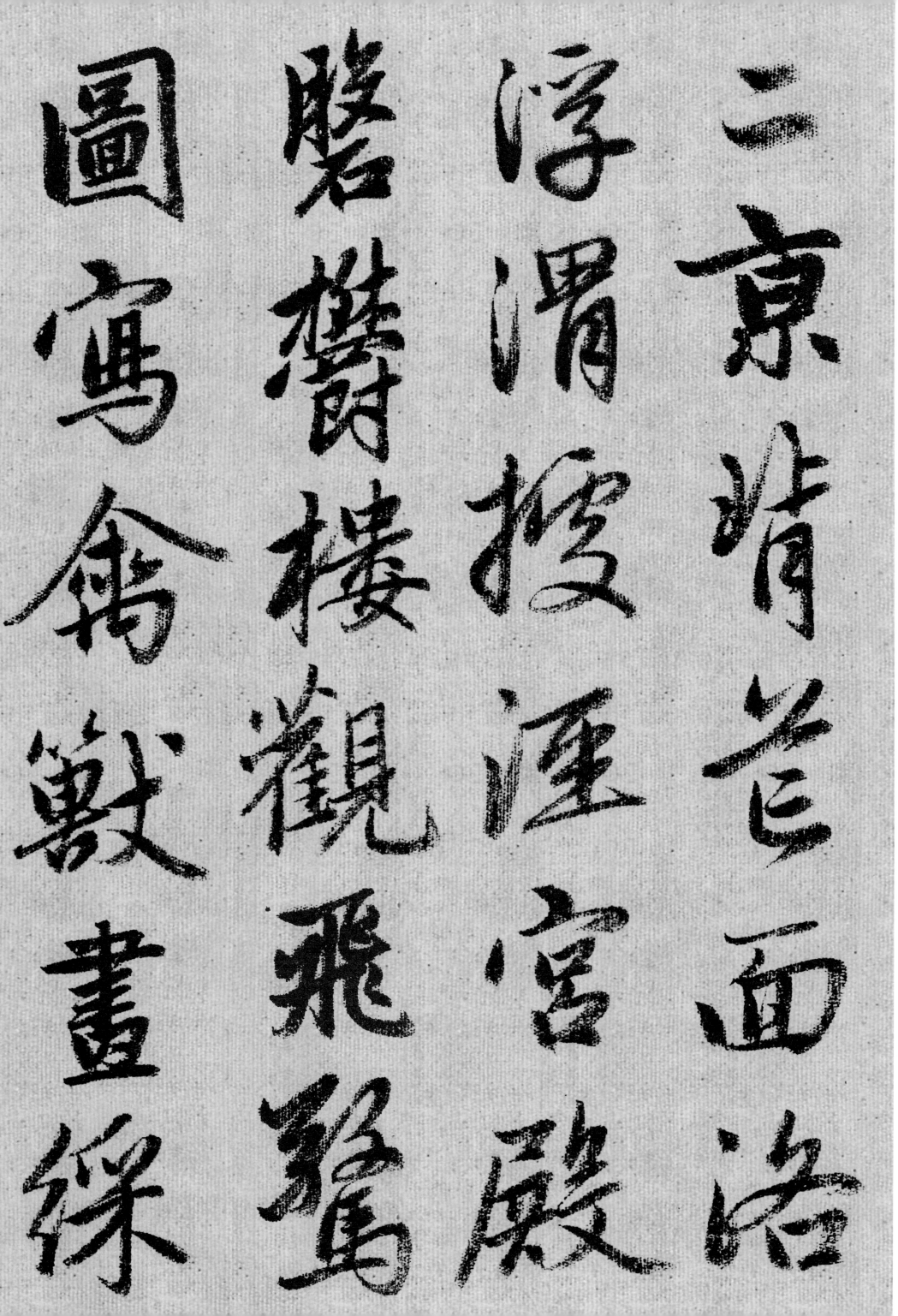

二京背芒面洛浮渭據涇宮殿磐爵樓觀飛驚圖寫禽獸畫綵

二京背芒面
洛浮渭據涇
宮殿磐爵樓
觀飛驚圖寫
禽獸畫綵

仙靈丙舍傍

甲帳對楹肆筵

設席鼓瑟吹笙

陞階納陞陛弁轉

杜　墳　左　疑

稾　典　達　星

鍾　亦　承　右

隸　聚　明　通

漆　羣　既　廣

書　英　集

辟
經
府
羅
將
相

路
俠
槐
卿
户
封

縣
家
給
千
兵

高
窵
陪
輦
驅
轂

23

振纓世禄侈富車駕肥輕策功茂實勒碑刻銘磻溪伊尹佐時

振纓世禄侈富車駕肥輕策功茂實勒碑刻銘磻溪伊尹佐時

24

阿衡奄宅曲阜微旦孰營桓公匡合濟弱扶傾綺迴漢惠説感

阿
衡
奄
宅
曲
阜

微
旦
孰
營
桓

匡
合
濟
弱
扶
傾

綺
迴
漢
惠
説
感

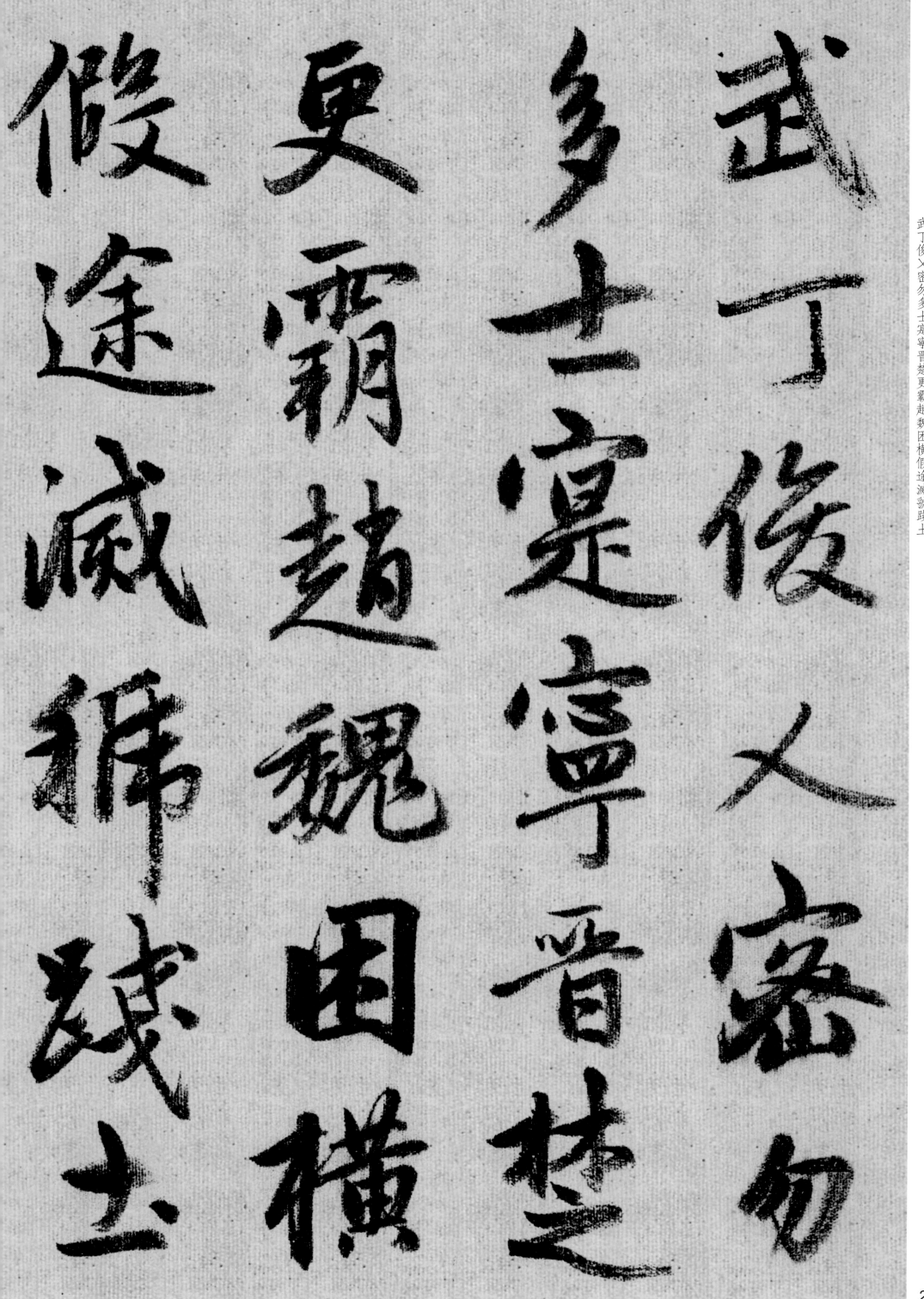

會盟何遵約法韓弊煩刑起翦頗牧用軍最精宣威沙漠馳譽

會盟何遵約法韓弊煩刑起翦頗牧用軍最精宣威沙漠馳譽

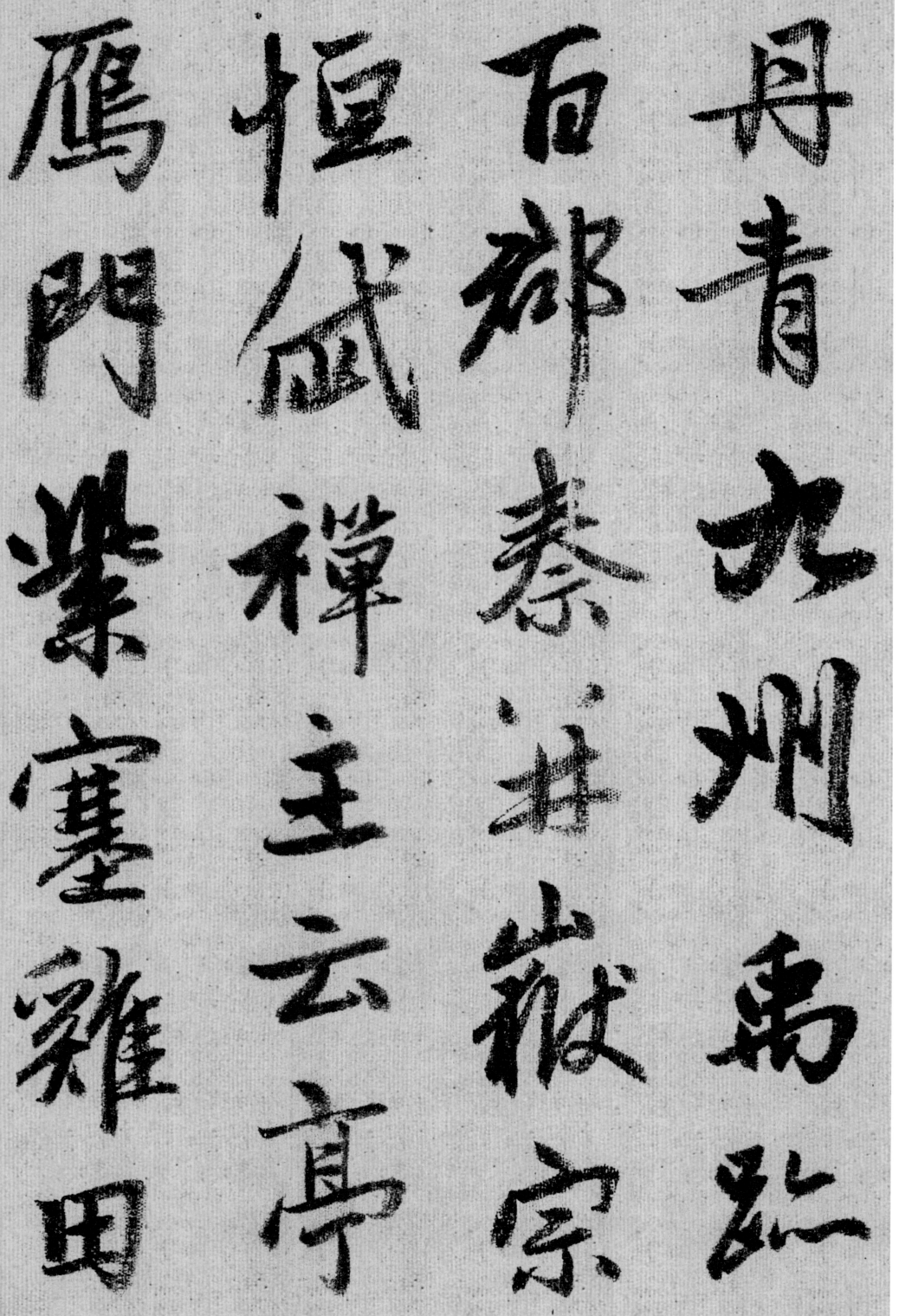

丹青九州禹跡百郡秦并嶽宗恒岱禪主云亭鴈門紫塞雞田

赤城昆池碣石鉅野洞庭曠遠綿邈巖岫杳冥治本於農務茲

赤城昆池碣

鉅野洞庭曠

縣邈巖岫杳

治本於農務茲

稼穡俶載南畝我藝黍稷税熟貢新勸賞黜陟孟軻敦素史魚

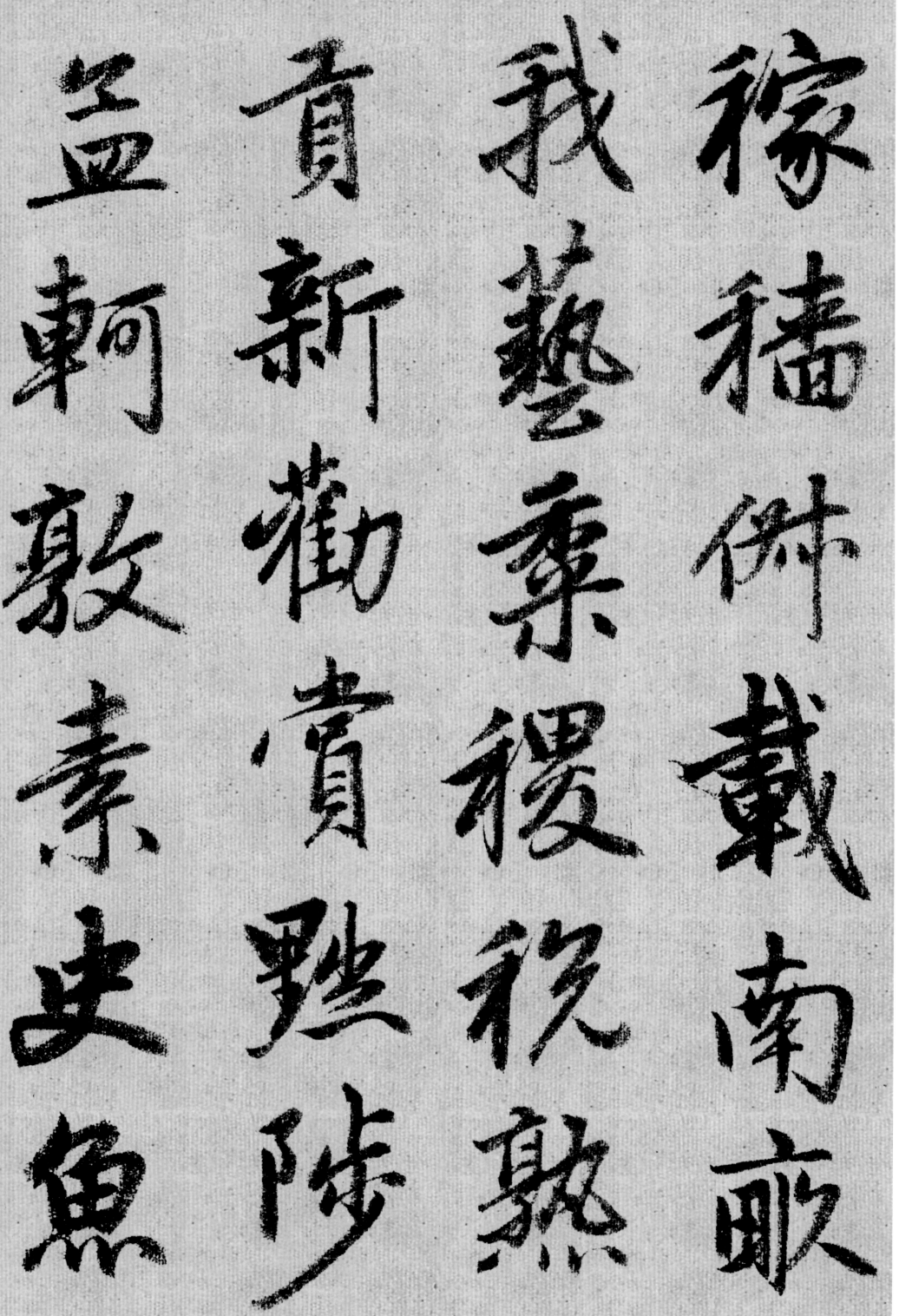

秉直庶
幾中庸

勞謙謹
勑聆音

察理鑒
貌辨色

貽厥嘉
猷勉其

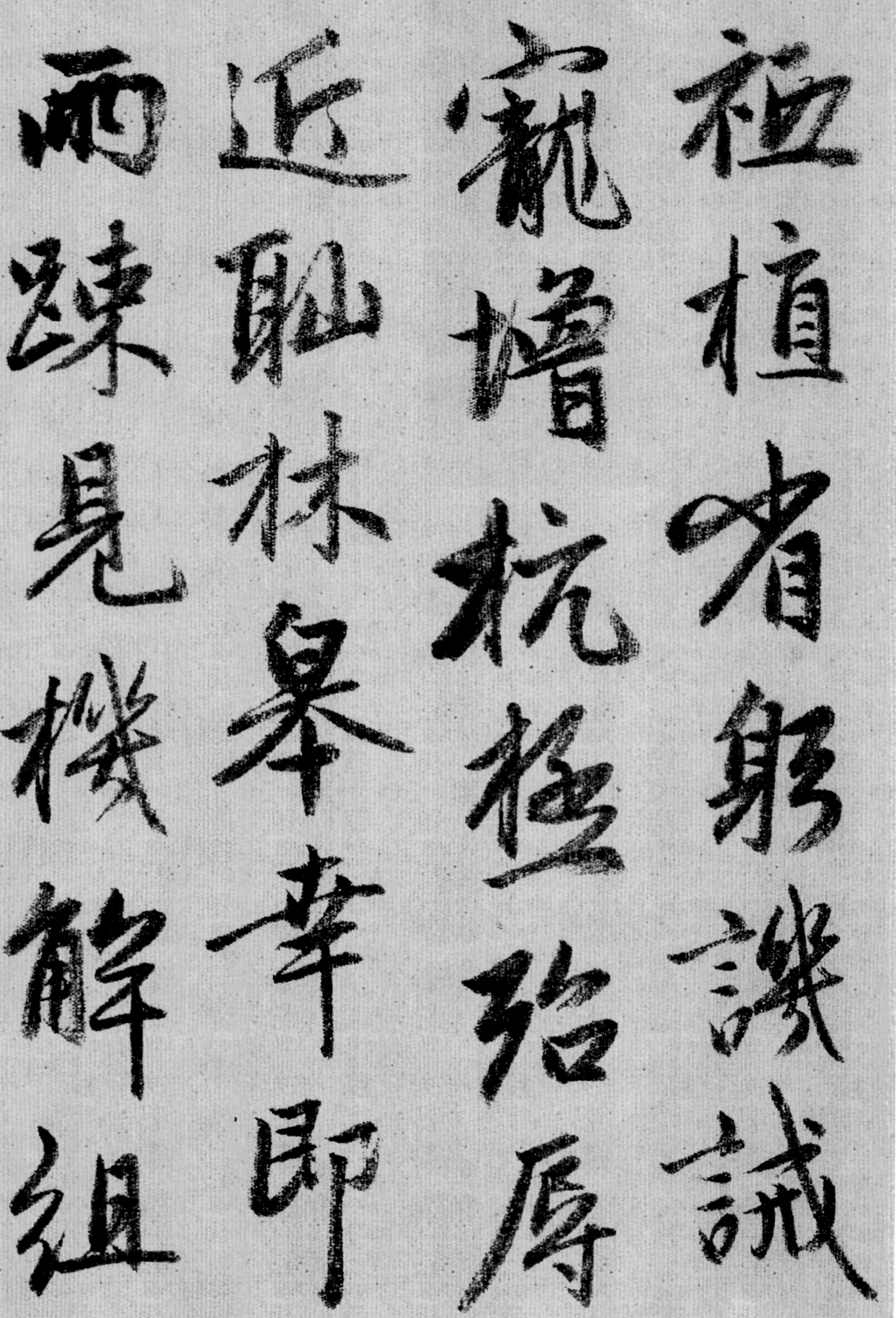

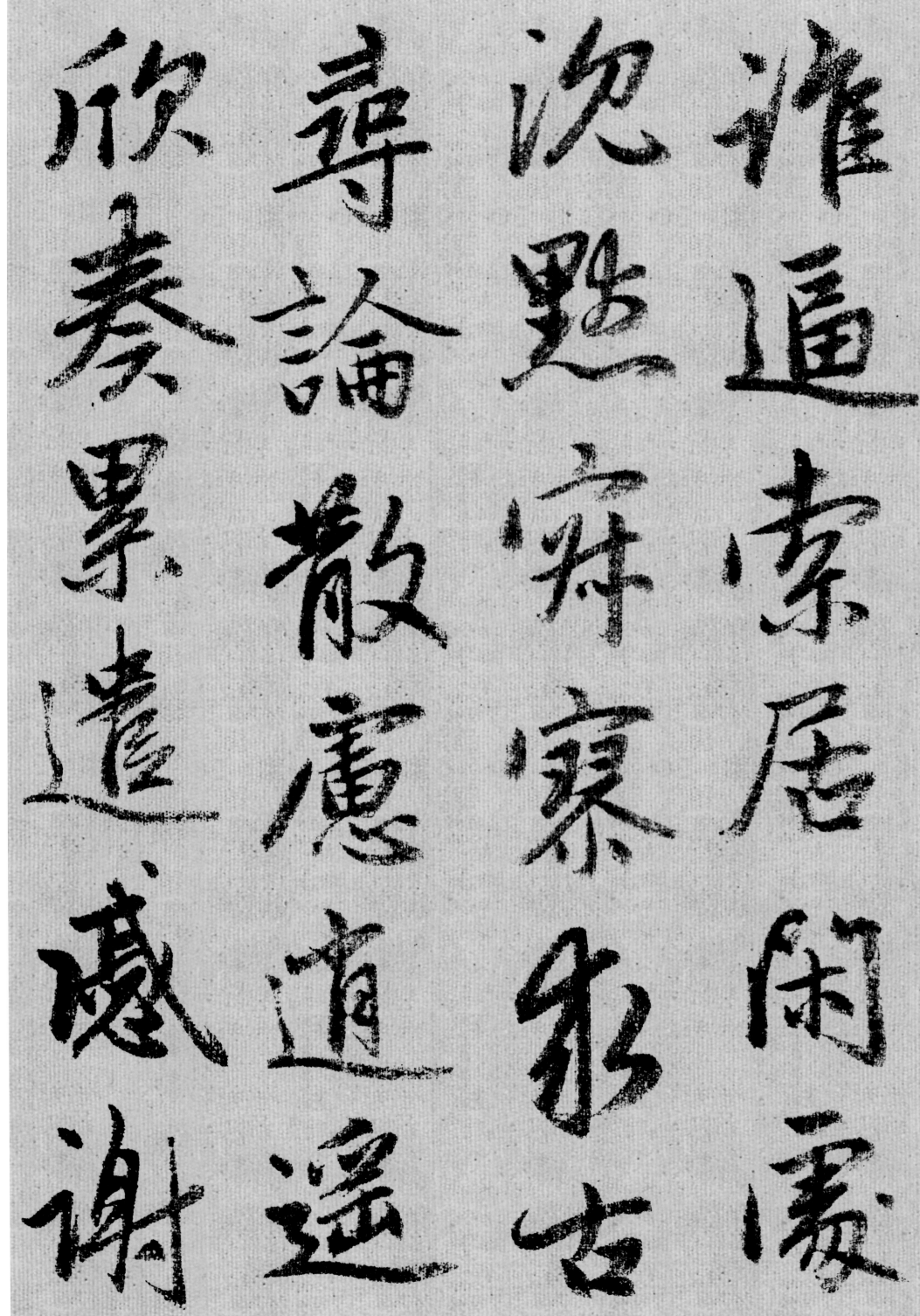

誰逼
索居
閒處
沉默
寂寥
求古
尋論
散慮
逍遙
欣奏
累遣
慼謝

歡招渠荷
園莽抽條枇
晚翠梧桐早
陳根委翳落葉

飄飄遊鷗獨運凌摩絳霄耽讀翫市寓目囊箱易輶攸畏屬耳

飄
飄
遊
鷗
獨
運

凌
摩
絳
霄
耽
讀

翫
市
寓
目
囊
箱

易
輶
攸
畏
屬
耳

垣墻具膳
湌飯適口
充腸飽飫
烹宰飢厭
糟糠親戚
故舊老少

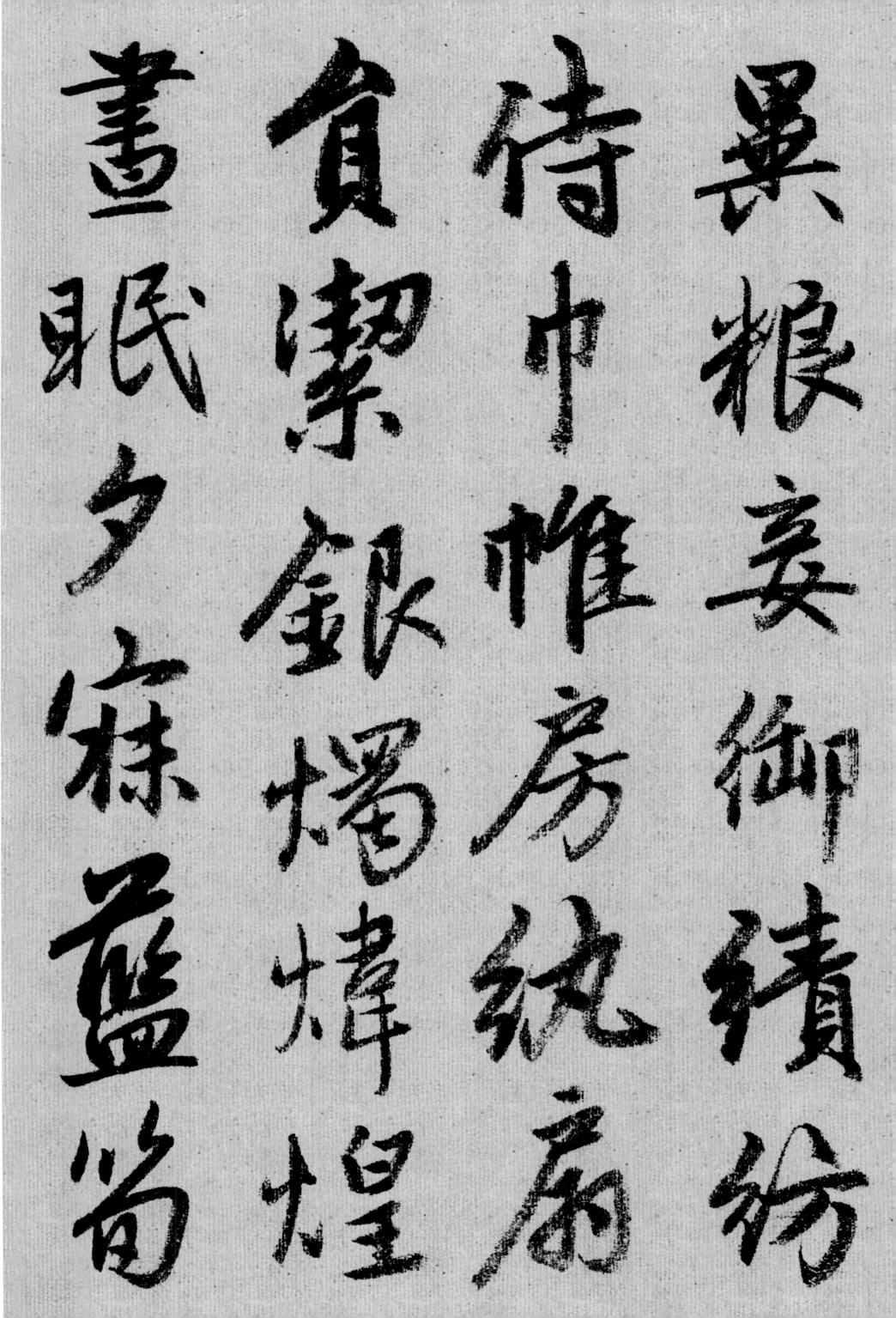

異粮妾御績紡侍巾帷房紈扇員潔銀燭煒煌晝眠夕寐藍筍

象床弦歌酒讌接杯舉觴矯手頓足悦豫且康嫡後嗣續祭祀

稿後嗣續祭祀

頓足悦豫且康

接杯舉觴矯

象床弦歌酒讌

骸　簡　懼　嘗

想　要　恐　稽

浴　顧　惶　顙

執　答　牋　再

垢　審　牒　拜

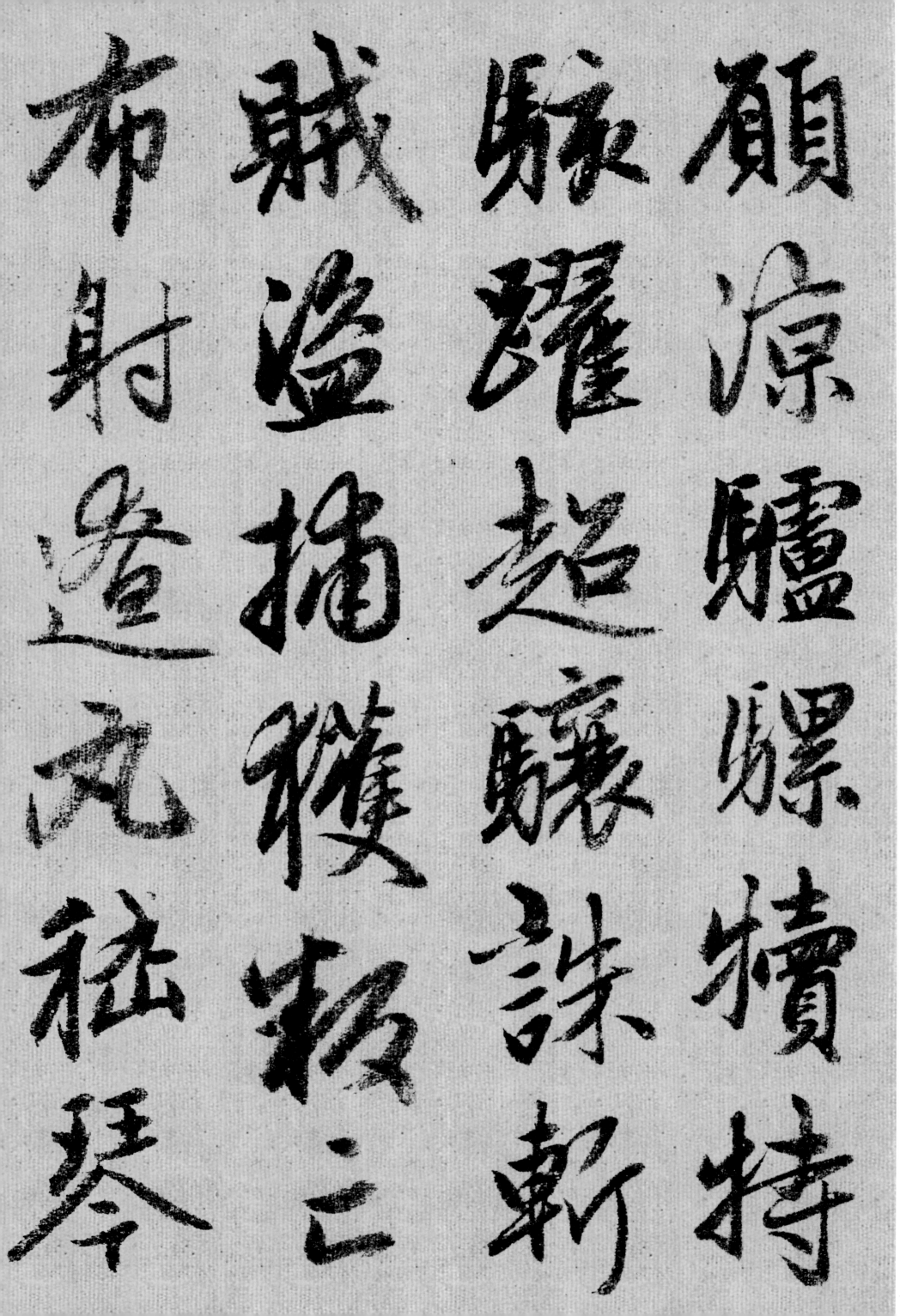

願涼驢騾
特駭躍
超驤誅
斬賊盜
捕獲叛
亡布射
遼丸嵇
琴

阮嘯恬筆
倫紙鈞
釋紛利俗
並皆佳妙
毛施淑姿工嚬

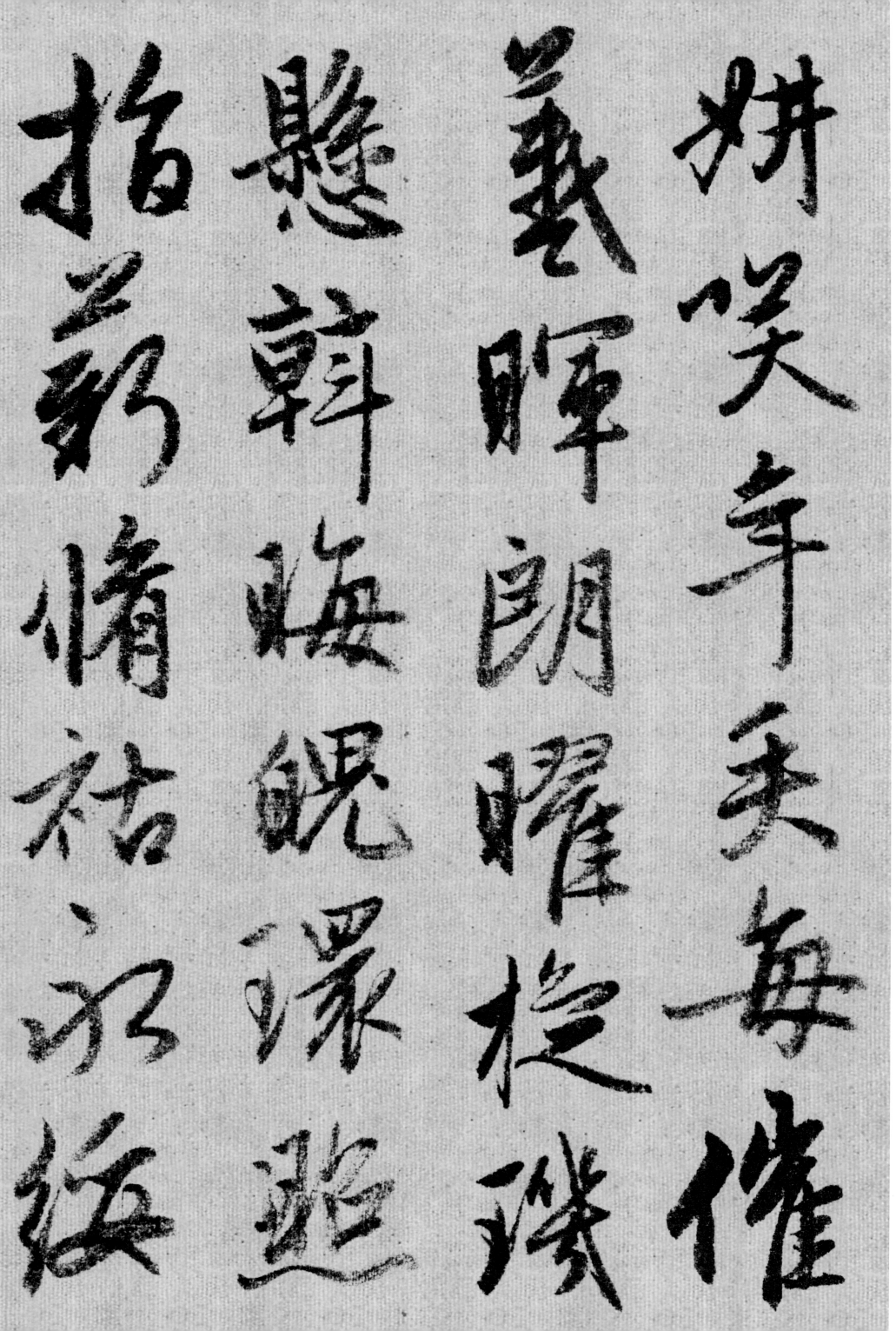

吉劭矩步引領俯仰廊廟束帶矜莊徘徊瞻眺孤陋寡聞愚蒙

吉劭矩步
引領俯仰
廊廟束帶
矜莊徘徊
瞻眺孤陋
寡聞愚蒙

等諸謂語語助者焉哉乎也

焉哉乎也

子昂書

等諸謂語語助者焉哉乎也　子昂書